やまなし

宮沢賢治・作
川上和生・絵

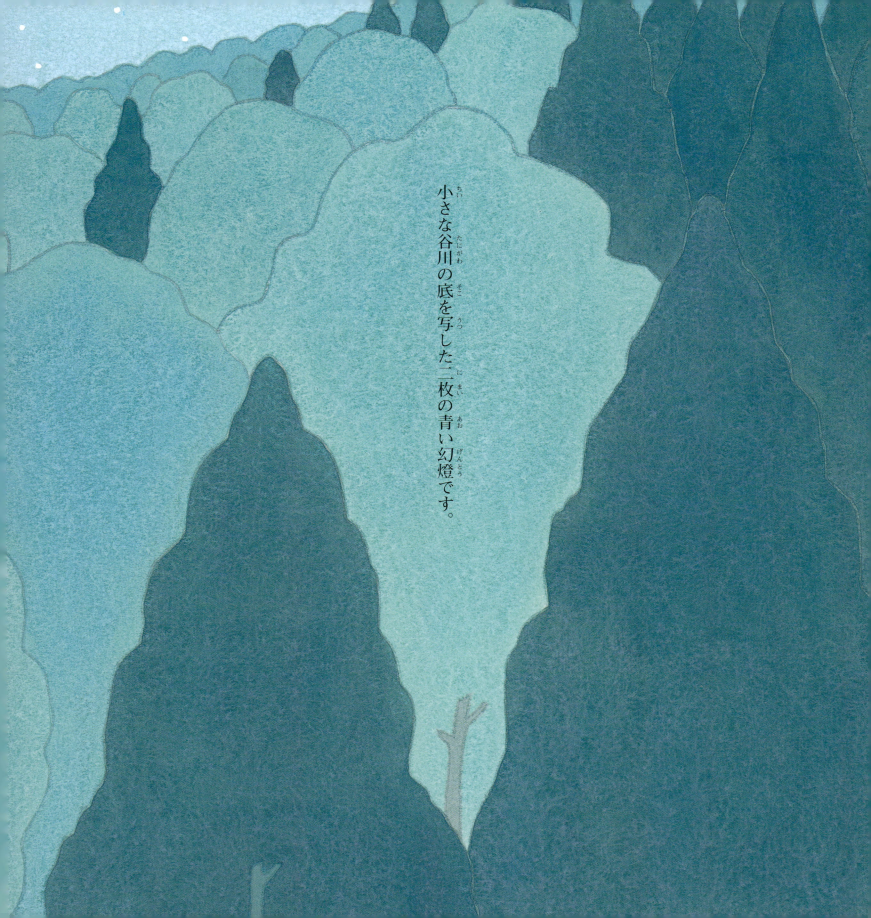

小さな谷川の底を写した二枚の青い幻燈です。

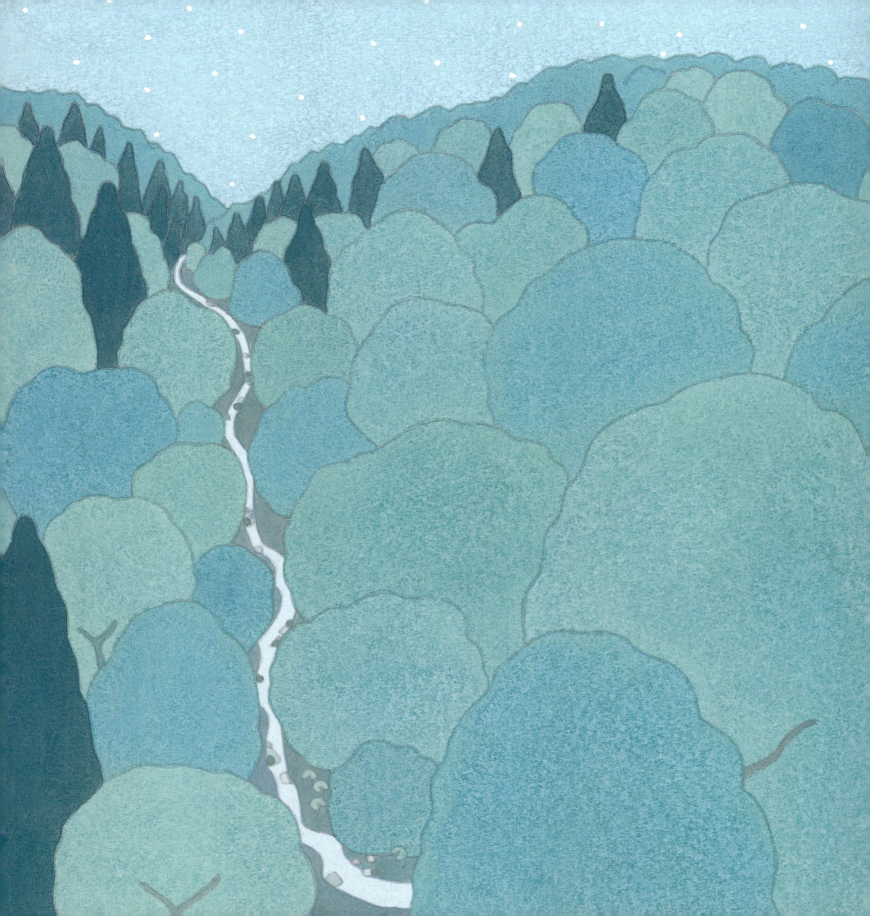

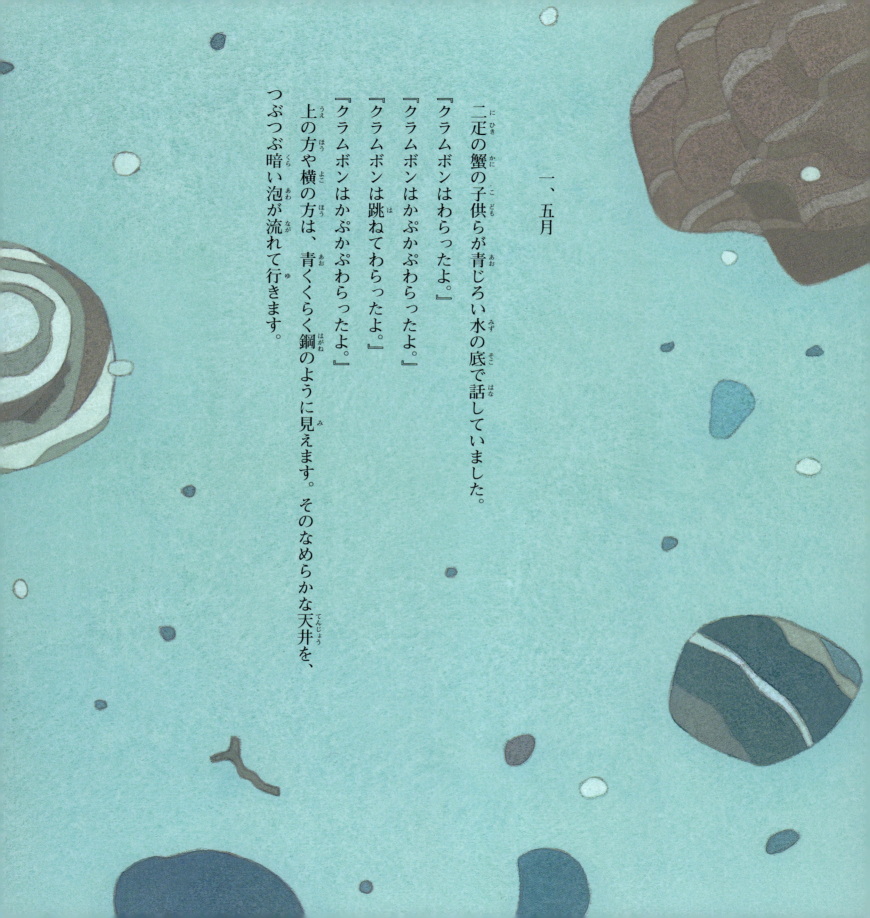

一、五月

二疋の蟹の子供らが青じろい水の底で話していました。
『クラムボンはわらったよ。』
『クラムボンはかぷかぷわらったよ。』
『クラムボンは跳ねてわらったよ。』
『クラムボンはかぷかぷわらったよ。』
上の方や横の方は、青くくらく鋼のように見えます。そのなめらかな天井を、つぶつぶ暗い泡が流れて行きます。

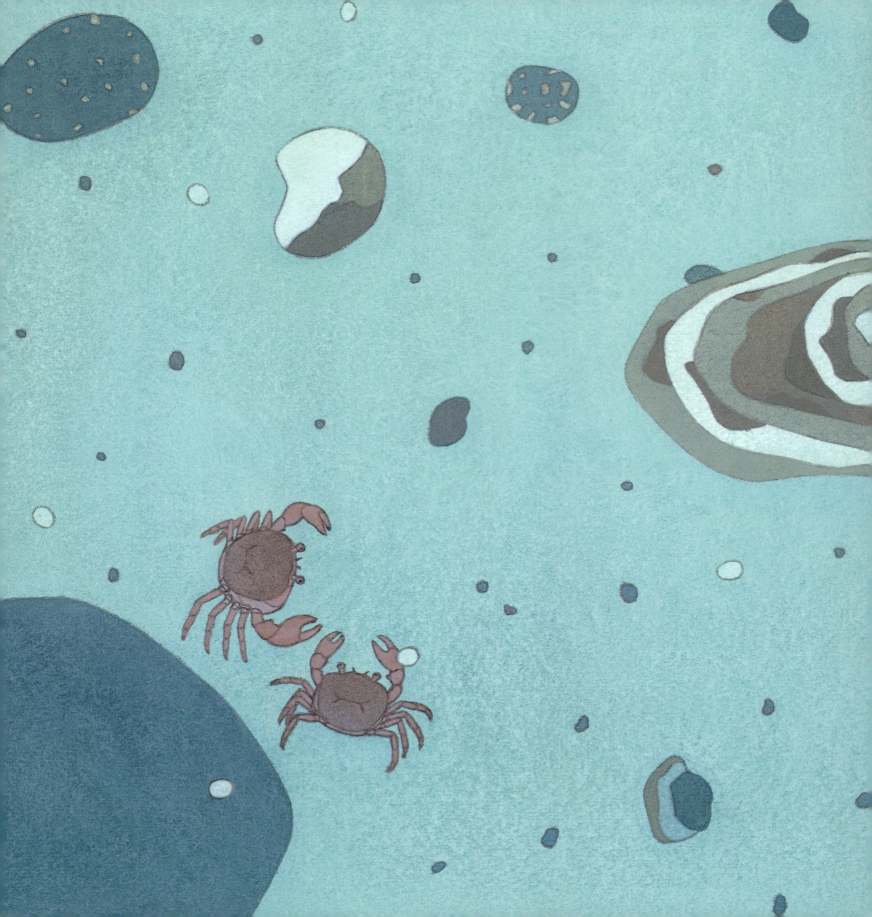

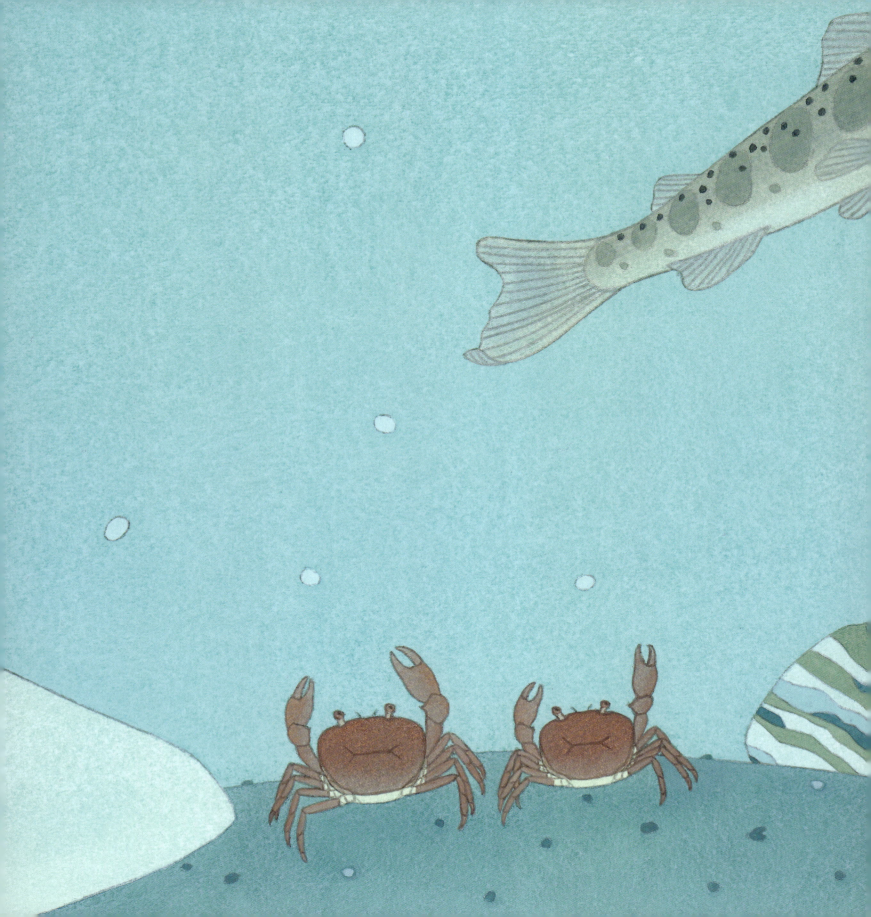

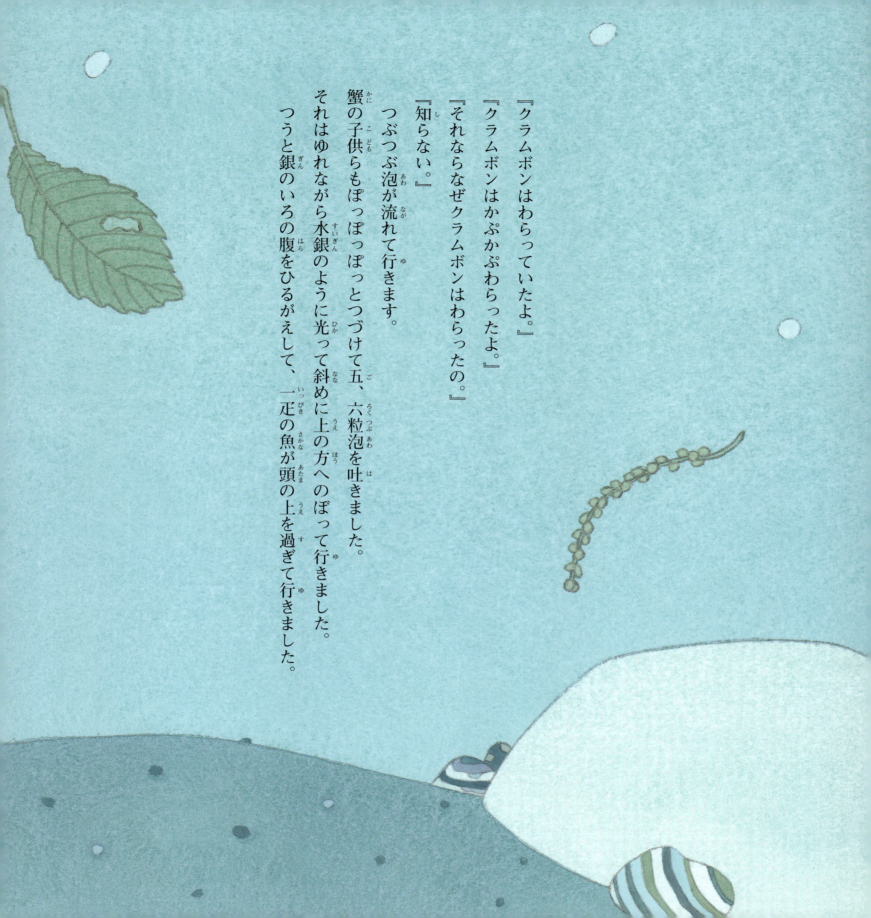

『クラムボンはわらっていたよ。』
『クラムボンはかぷかぷわらったよ。』
『それならなぜクラムボンはわらったの。』
『知らない。』
つぶつぶ泡が流れて行きます。
蟹の子供らもぽっぽっぽっとつづけて五、六粒泡を吐きました。
それはゆれながら水銀のように光って斜めに上の方へのぼって行きました。
つうと銀のいろの腹をひるがえして、一疋の魚が頭の上を過ぎて行きました。

『クラムボンは死んだよ。』
『クラムボンは殺されたよ。』
『クラムボンは死んでしまったよ……。』
『殺されたよ。』
『それならなぜ殺された。』兄さんの蟹は、その右側の四本の脚の中の二本を、弟の平べったい頭にのせながら云いました。
『わからない。』
 魚がまたツウと戻って下流の方へ行きました。

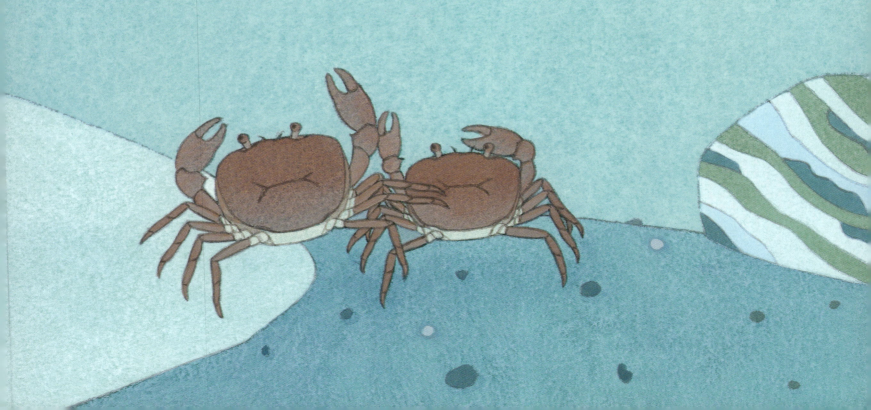

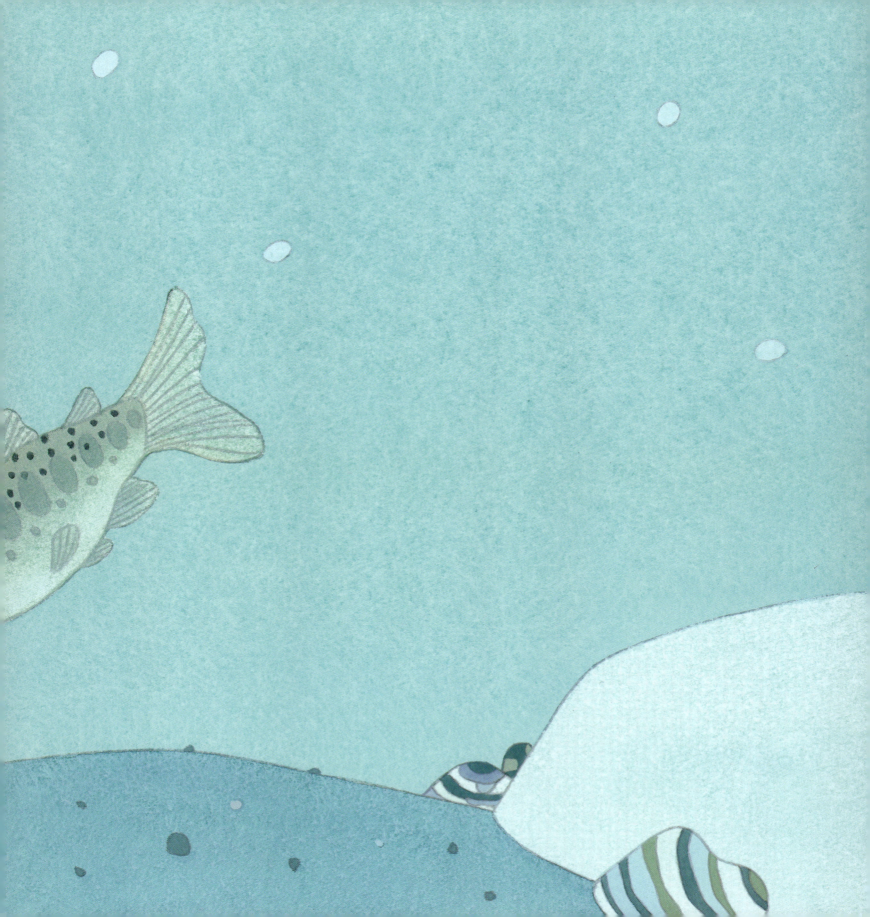

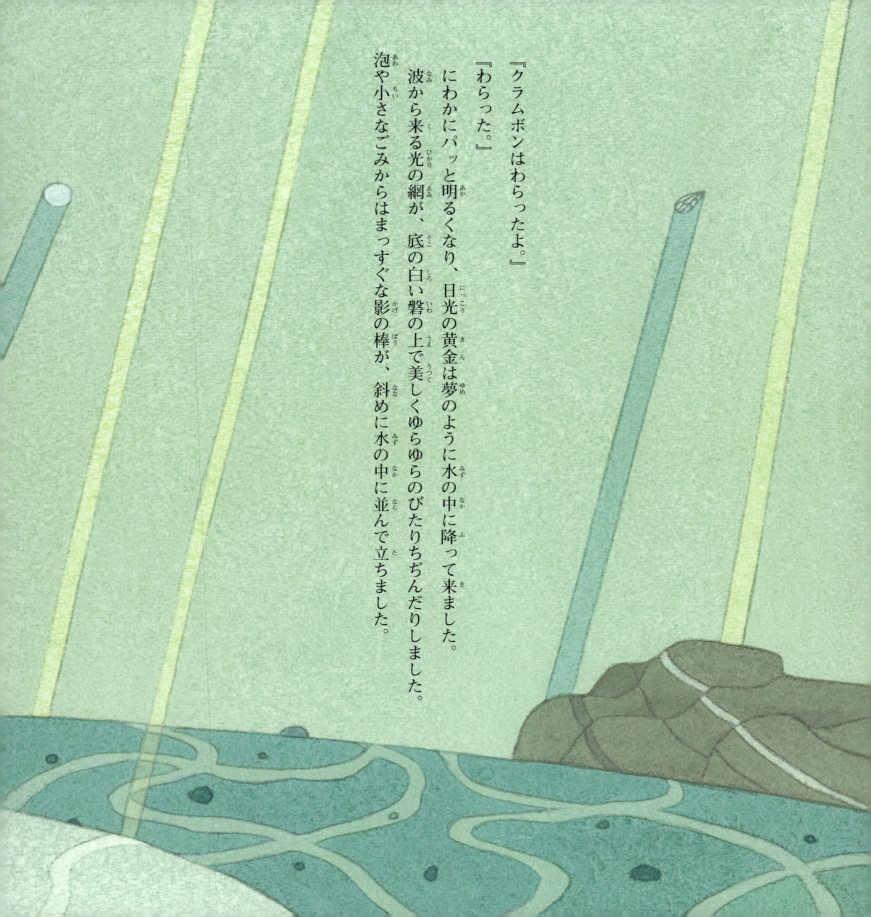

『クラムボンはわらったよ。』
『わらった。』
にわかにパッと明るくなり、日光の黄金は夢のように水の中に降って来ました。
波から来る光の網が、底の白い磐の上で美しくゆらゆらのびたりちぢんだりしました。
泡や小さなごみからはまっすぐな影の棒が、斜めに水の中に並んで立ちました。

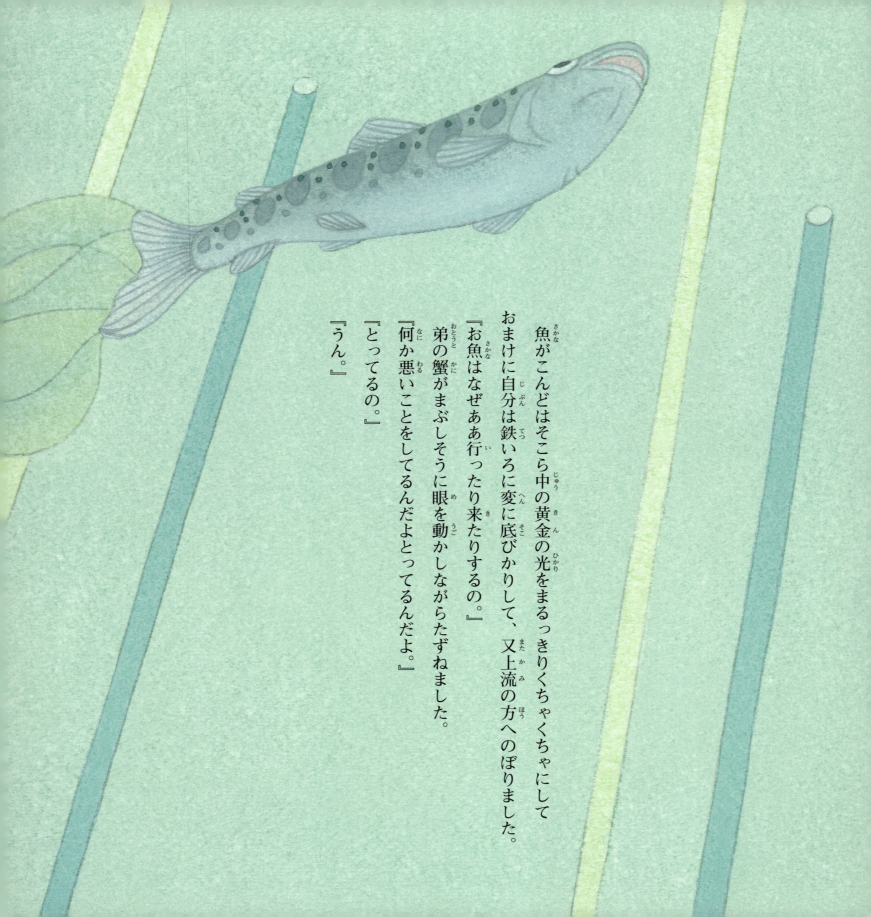

魚がこんどはそこら中の黄金の光をまるっきりくちゃくちゃにしておまけに自分は鉄いろに変に底びかりして、又上流の方へのぼりました。
『お魚はなぜああ行ったり来たりするの。』
弟の蟹がまぶしそうに眼を動かしながらたずねました。
『何か悪いことをしてるんだよとってるんだよ。』
『とってるの。』
『うん。』

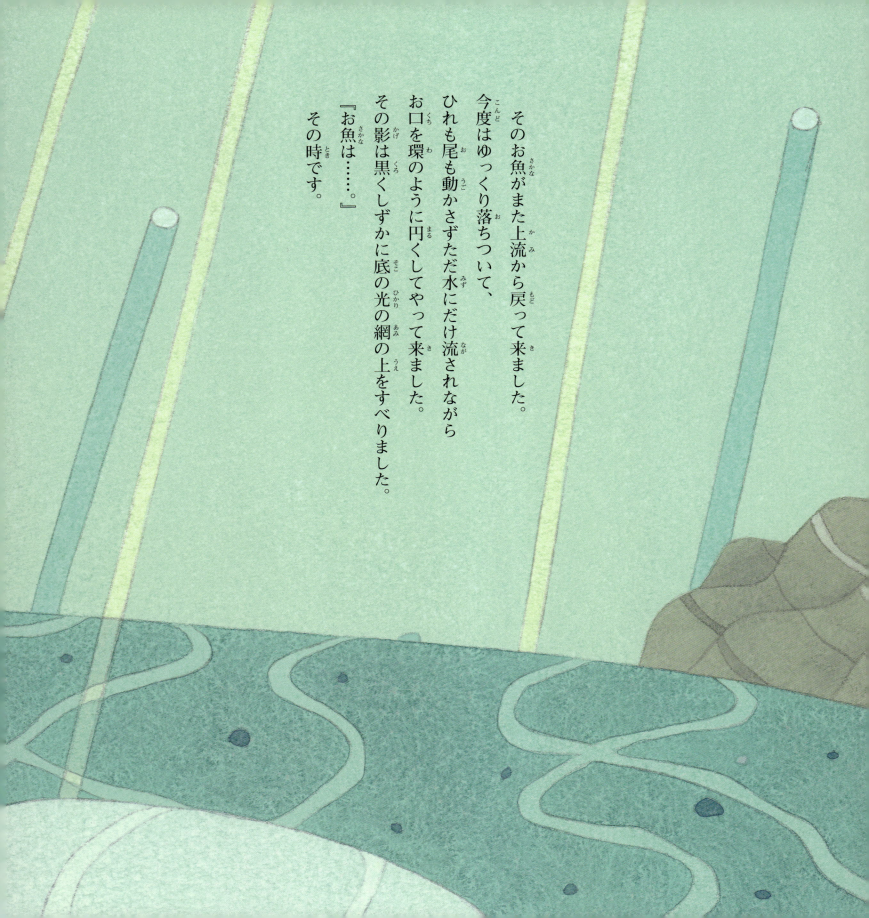

そのお魚がまた上流から戻って来ました。
今度はゆっくり落ちついて、
ひれも尾も動かさずただ水にだけ流されながら
お口を環のように円くしてやって来ました。
その影は黒くしずかに底の光の網の上をすべりました。
『お魚は……。』
その時です。

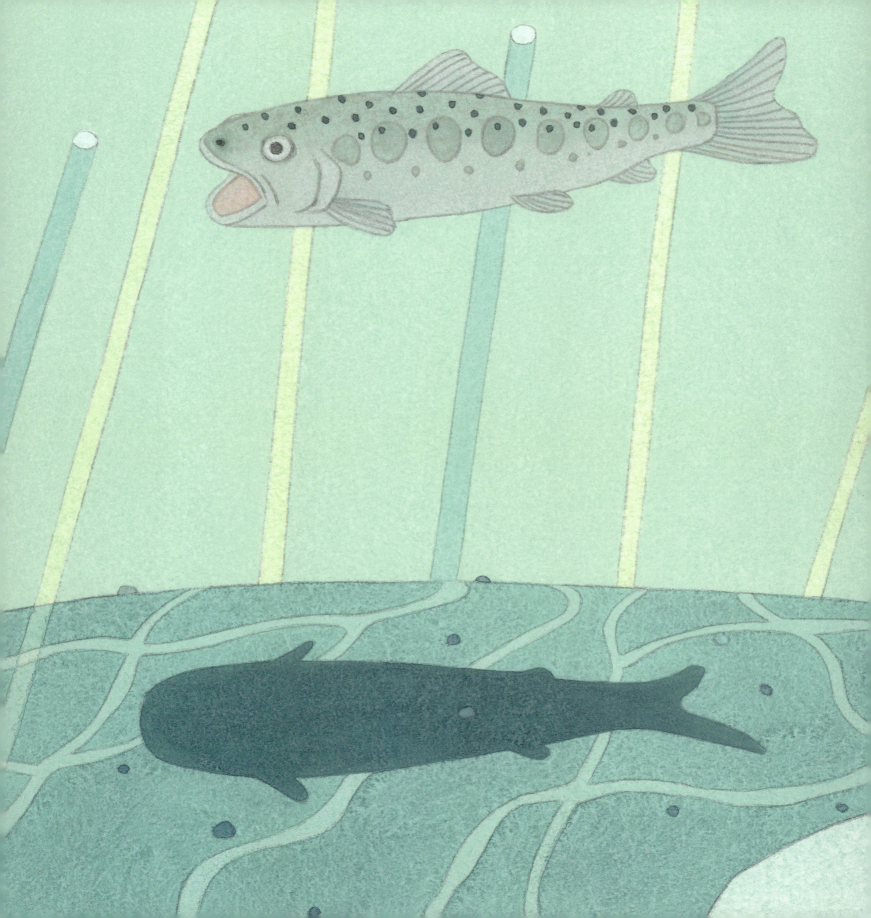

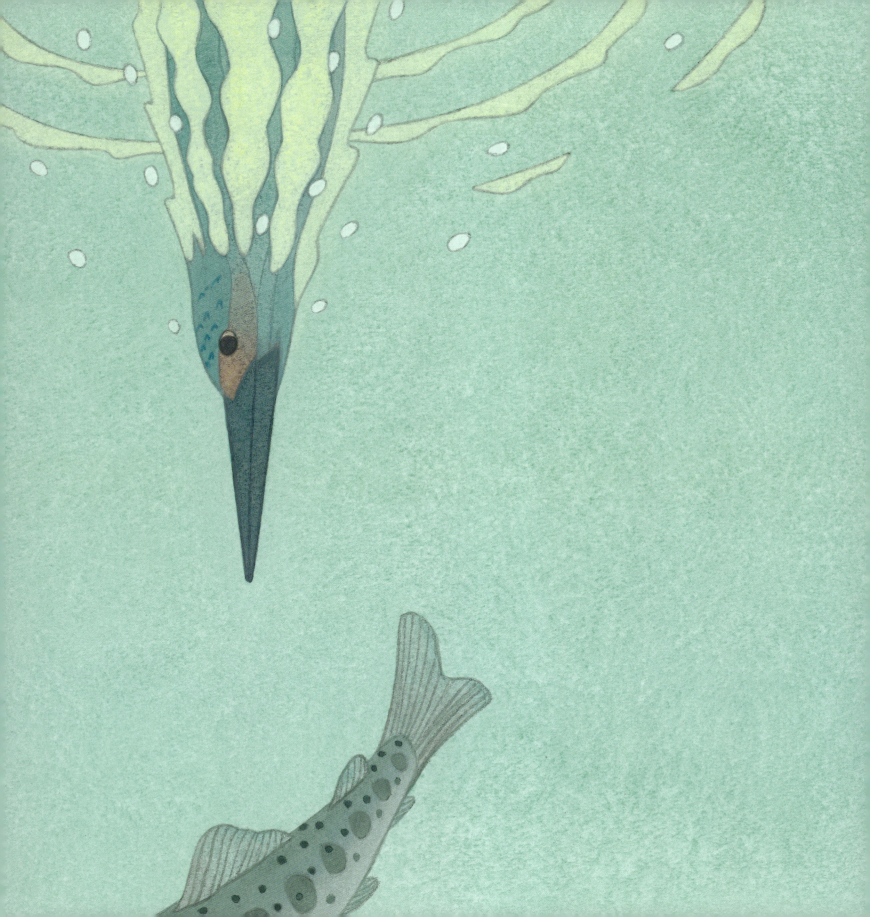

俄に天井に白い泡がたって、青びかりのまるでぎらぎらする鉄砲弾のようなものが、いきなり飛び込んで来ました。

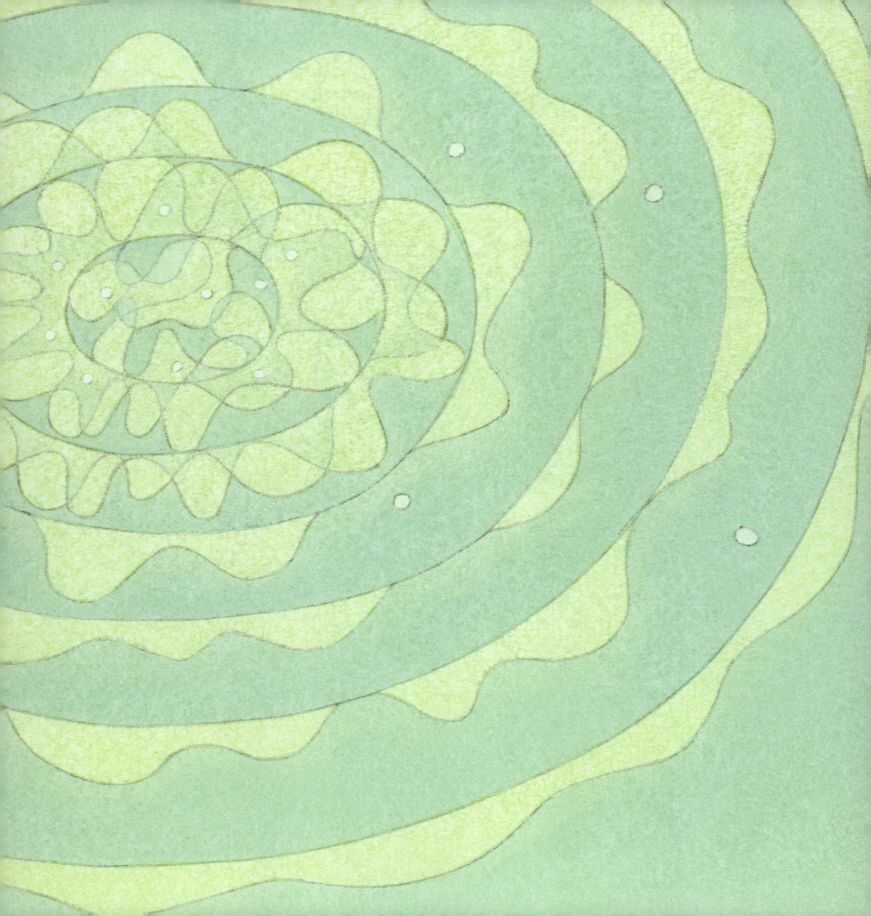

兄さんの蟹ははっきりとその青いもののさきがコンパスのように黒く尖っているのも見ました。と思ううちに、魚の白い腹がぎらっと光って一ぺんひるがえり、上の方へのぼったようでしたが、それっきりもう青いものも魚のかたちも見えず光の黄金の網はゆらゆらゆれ、泡はつぶつぶ流れました。

二疋はまるで声も出ず居すくまってしまいました。お父さんの蟹が出て来ました。
「どうしたい。ぶるぶるふるえているじゃないか。」
「お父さん、いまおかしなものが来たよ。」
「どんなもんだ。」
「青くてね、光るんだよ。はじがこんなに黒く尖ってるの。それが来たらお魚が上へのぼって行ったよ。」
「そいつの眼が赤かったかい。」
「わからない。」
「ふうん。しかし、そいつは鳥だよ。かわせみと云うんだ。大丈夫だ、安心しろ。おれたちはかまわないんだから。」

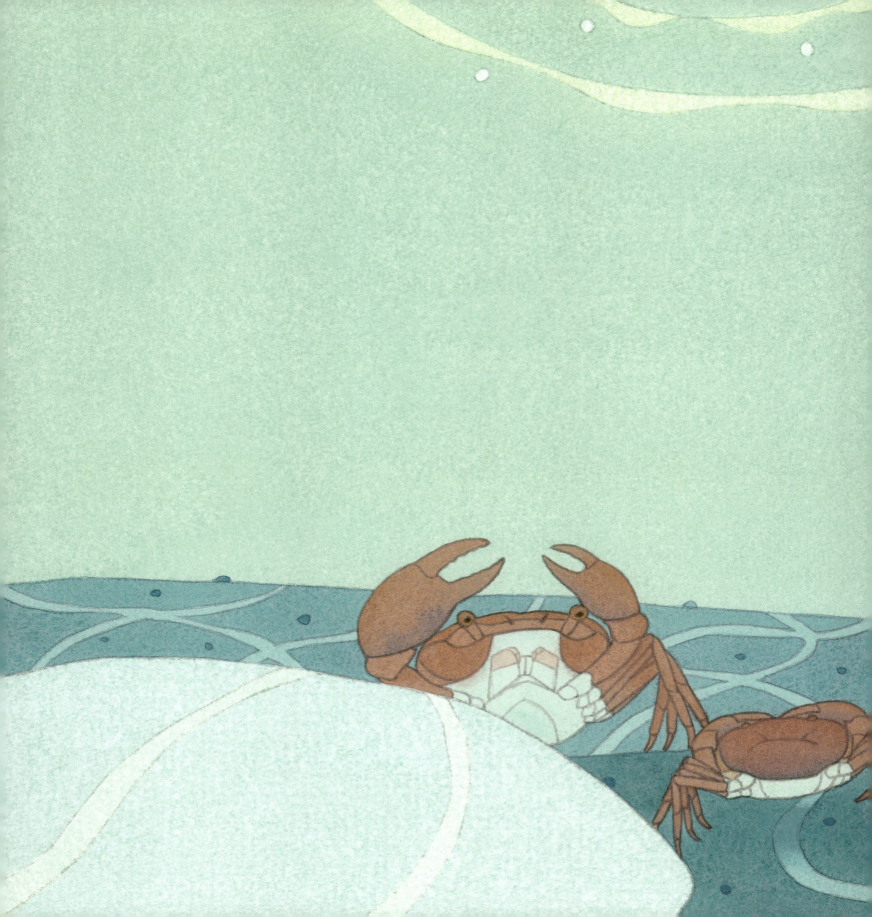

『お父さん、お魚はどこへ行ったの。』
『魚かい。魚はこわい所へ行った。』
『こわいよ、お父さん。』
『いいい、大丈夫だ。心配するな。そら、樺の花が流れて来た。ごらん、きれいだろう。』
 泡と一緒に、白い樺の花びらが天井をたくさんすべって来ました。
『こわいよ、お父さん。』弟の蟹も云いました。
 光の網はゆらゆら、のびたりちぢんだり、花びらの影はしずかに砂をすべりました。

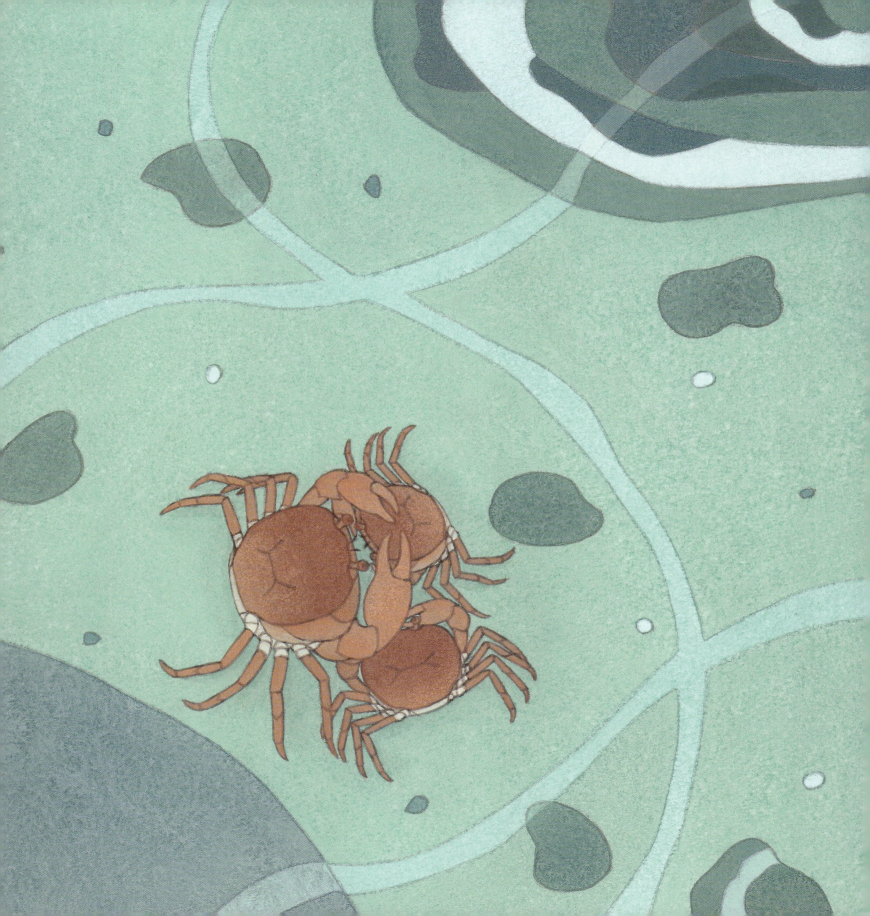

二、十二月

蟹の子供らはもうよほど大きくなり、底の景色も夏から秋の間にすっかり変りました。白い柔らかな円石もころがって来小さな錐の形の水晶の粒や、金雲母のかけらもながれて来てとまりました。

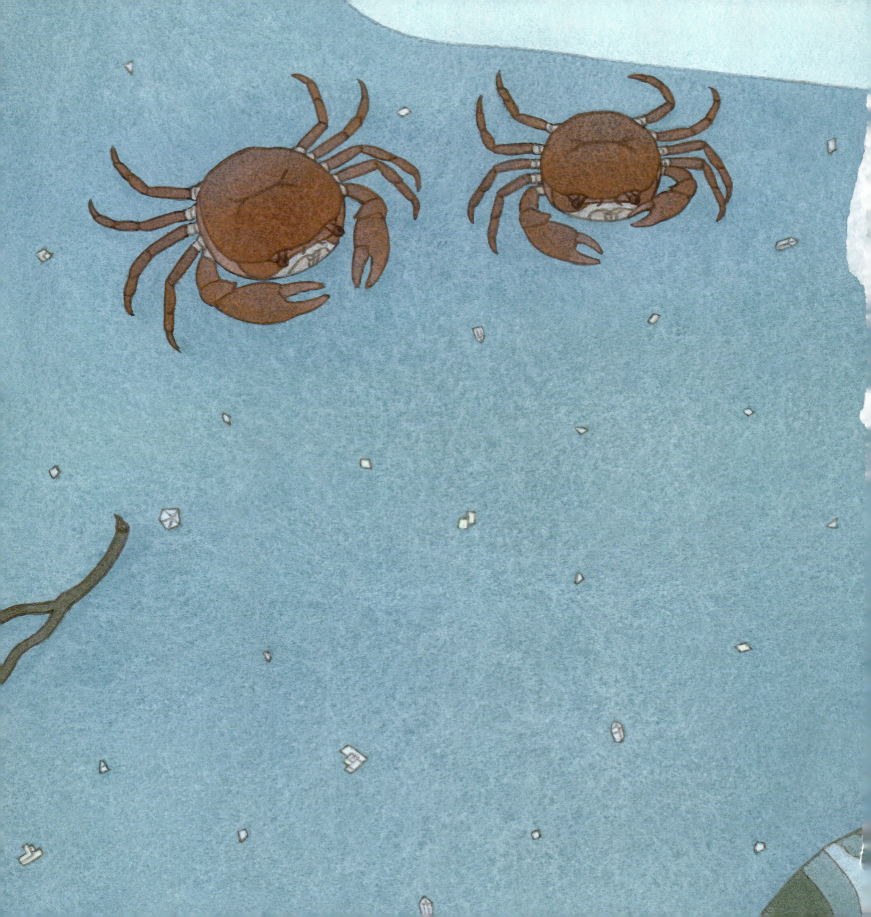

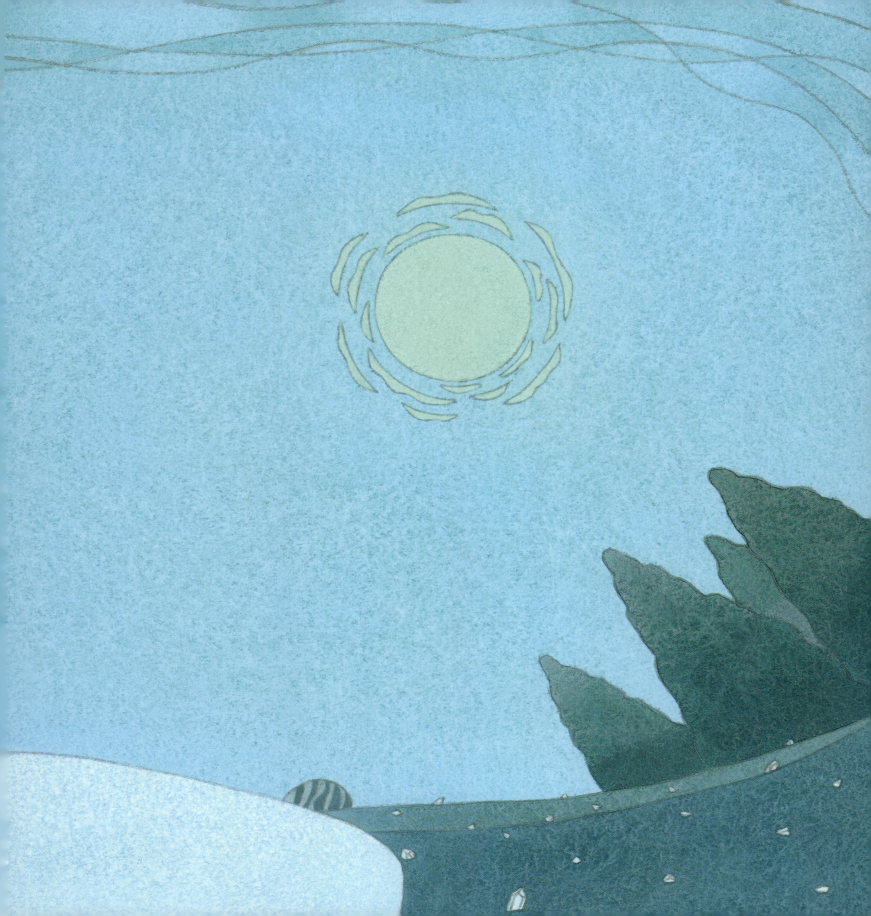

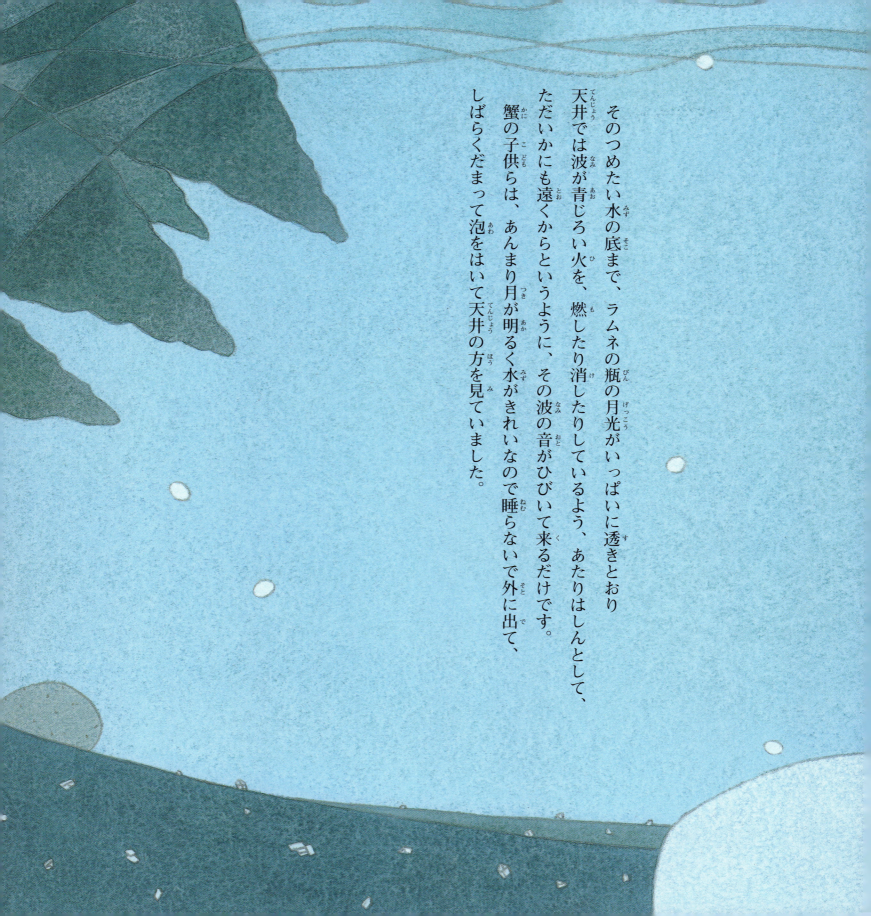

そのつめたい水の底まで、ラムネの瓶の月光がいっぱいに透きとおり天井では波が青じろい火を、燃したり消したりしているよう、あたりはしんとして、ただいかにも遠くからというように、その波の音がひびいて来るだけです。蟹の子供らは、あんまり月が明るく水がきれいなので睡らないで外に出て、しばらくだまって泡をはいて天井の方を見ていました。

『やっぱり僕の泡は大きいね。』
『兄さん、わざと大きく吐いてるんだい。僕だってわざとならもっと大きく吐けるよ。』
『吐いてごらん。おや、たったそれきりだろう。いいかい、兄さんが吐くから見ておいで。そら、ね、大きいだろう。』
『大きかないや、おんなじだい。』
『近くだから自分のが大きく見えるんだよ。そんなら一緒に吐いてみよう。いいかい、そら。』
『やっぱり僕の方大きいよ。』
『本統かい。じゃ、も一つはくよ。』
『だめだい、そんなにのびあがっては。』

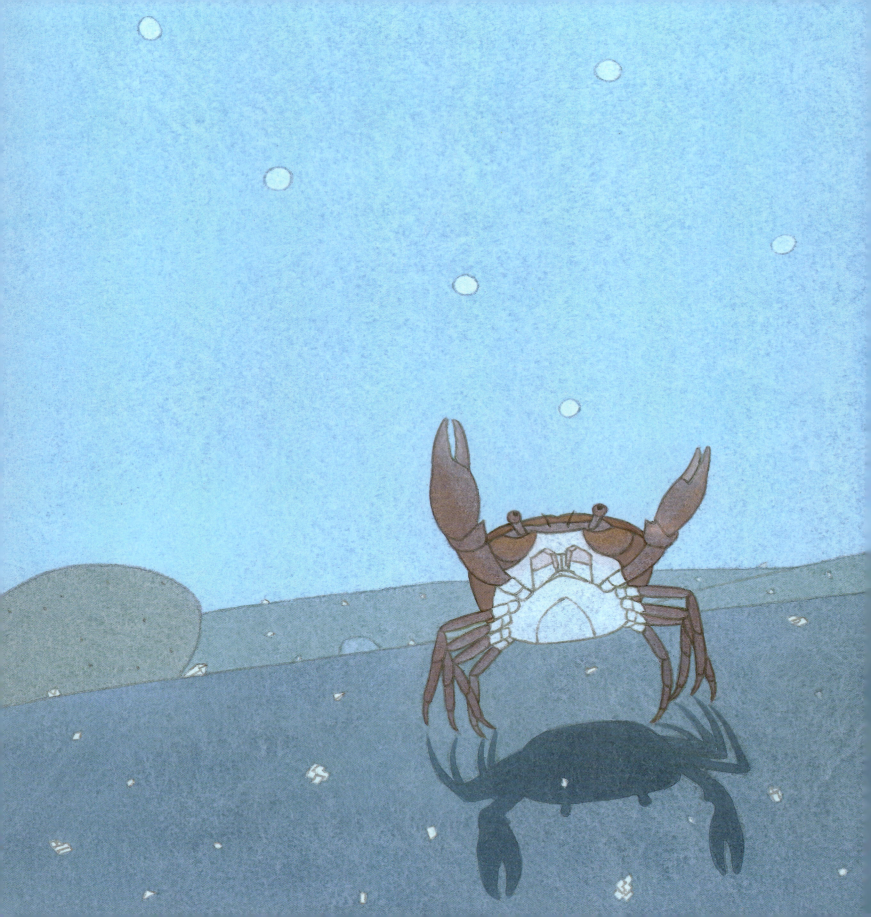

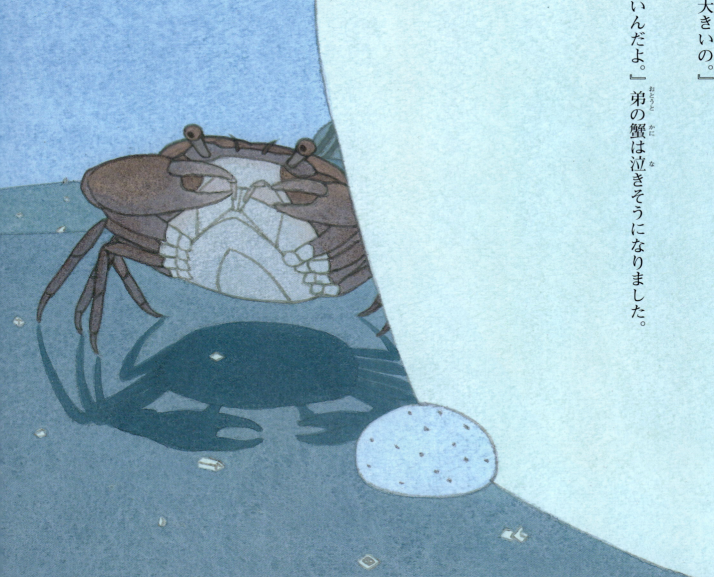

またお父さんの蟹が出て来ました。
『もうねろねろ。遅いぞ、あしたイサドへ連れて行かんぞ。』
『お父さん、僕たちの泡どっち大きいの。』
『それは兄さんの方だろう。』
『そうじゃないよ、僕の方大きいんだよ。』弟の蟹は泣きそうになりました。
そのとき、トブン。

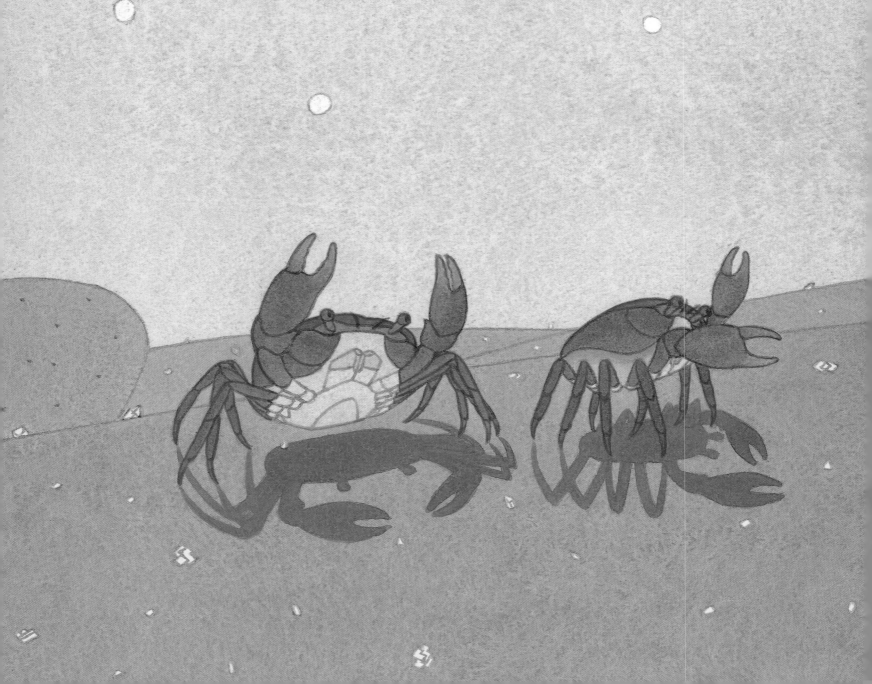

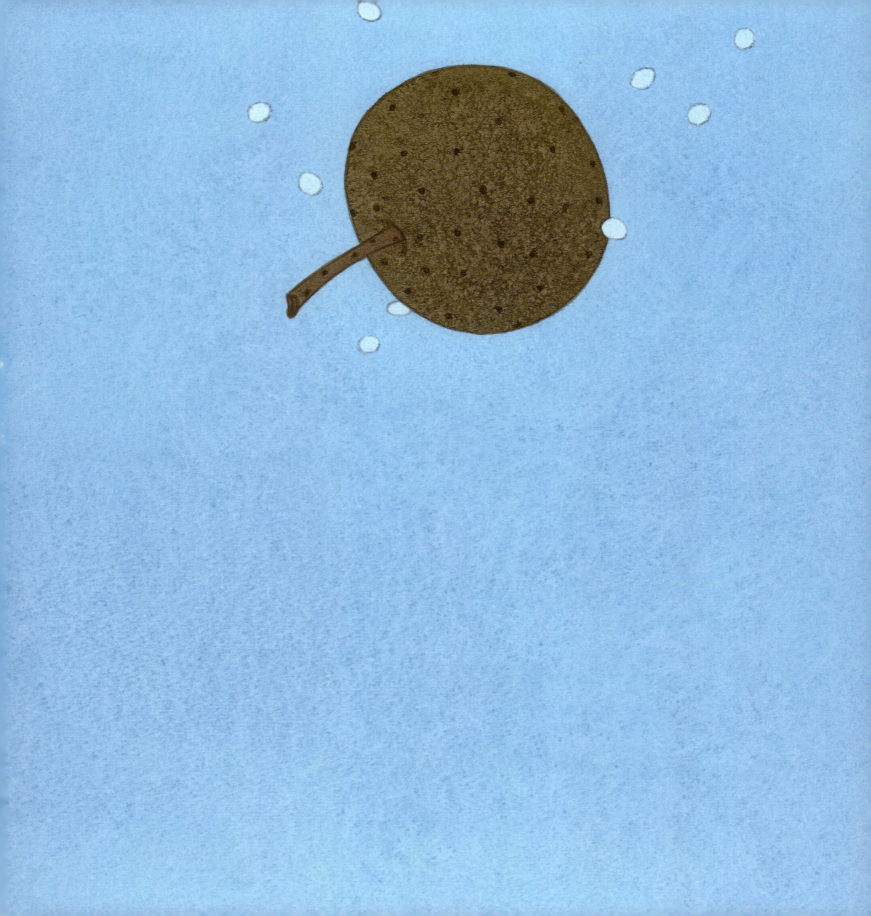

黒い円い大きなものが、天井から落ちてずうっとしずんで又上へのぼって行きました。キラキラッと黄金のぶちがひかりました。
『かわせみだ。』子供らの蟹は頸をすくめて云いました。
お父さんの蟹は、遠めがねのような両方の眼をあらん限り延ばして、よくよく見てから云いました。
『そうじゃない、あれはやまなしだ、流れて行くぞ、ついて行って見よう、ああいい匂いだな。』

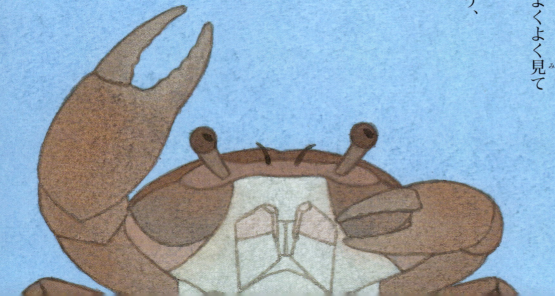

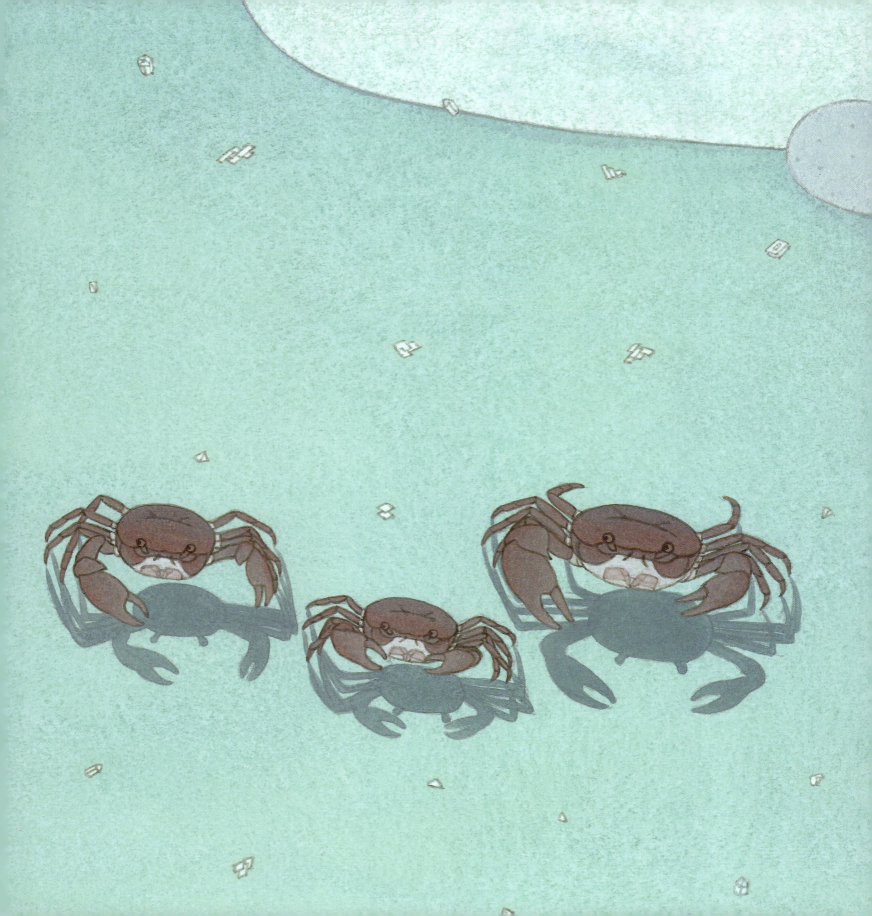

なるほど、そこらの月あかりの水の中は、やまなしのいい匂いでいっぱいでした。
三疋はぽかぽか流れて行くやまなしのあとを追いました。
その横あるきと、底の黒い三つの影法師が、合せて六つ踊るようにして、山なしの円い影を追いました。

間もなく水はサラサラ鳴り、天井の波はいよいよ青い焰をあげ、やまなしは横になって木の枝にひっかかってとまり、その上には月光の虹がもかもか集まりました。
『どうだ、やっぱりやまなしだよ、よく熟している、いい匂いだろう。』
『おいしそうだね、お父さん。』
『待て待て、もう二日ばかり待つとね、こいつは下へ沈んで来る、さあ、もう帰って寝よう、おいで。』
それからひとりでにおいしいお酒ができるから、

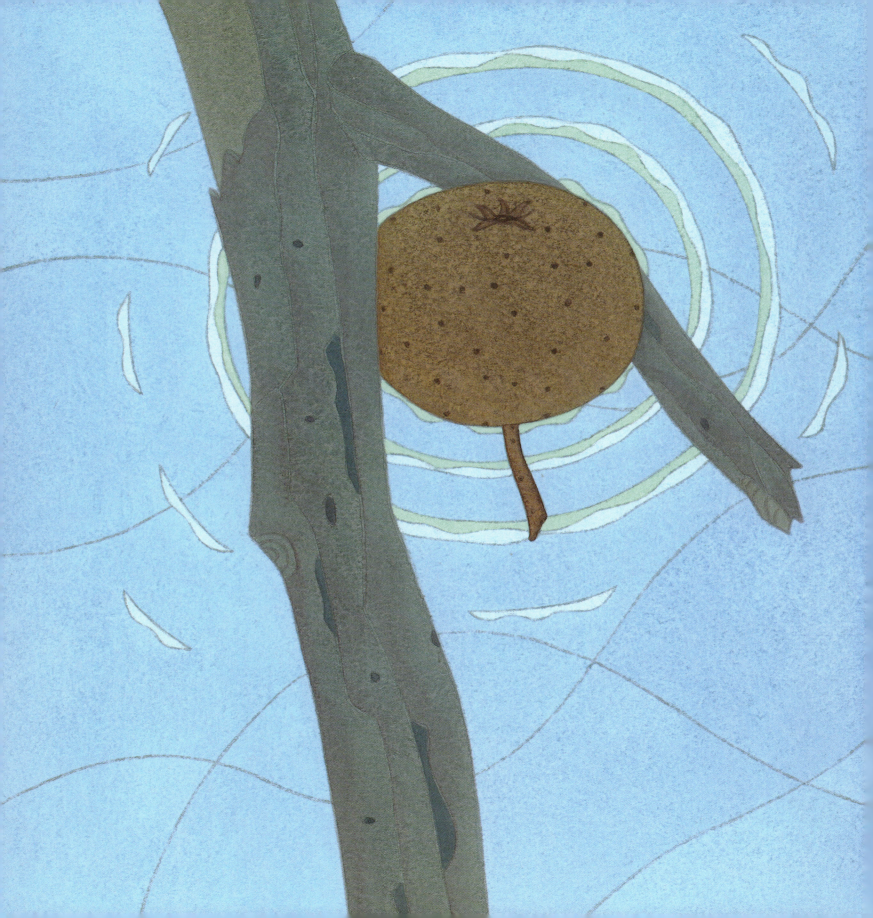

親子の蟹は三疋自分等の穴に帰って行きます。
波はいよいよ青じろい焔をゆらゆらとあげました。
それは又金剛石の粉をはいているようでした。

*

私の幻燈はこれでおしまいであります。

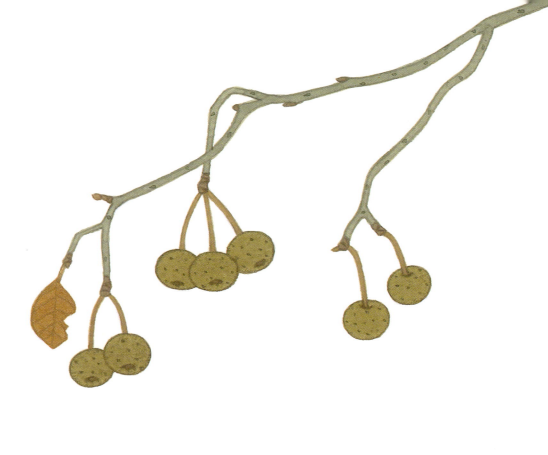

●本文について

本書は『新校本 宮沢賢治全集』(筑摩書房)を底本としております。なお原文の旧字・旧仮名に関しては、原則として現代の表記を使用しています。

文中の句読点、漢字・仮名の統一および不統一は、原則として原文に従いましたが、読みやすさを考慮して、句読点を足した箇所があります。また、24頁の「十二月」は、賢治の下書き原稿では「十一月」となっています。

言葉の説明

[クラムボン]……賢治の造語(ぞうご)。それが何かはわからない。

[樺の花]……岩手県ではヤマザクラのことも樺と呼ぶ。「白い樺の花びら」という表現から、ここではヤマザクラをさしていると思われる。

[金雲母]……鉱物の名前。金はふくんでいない。劈開面(へきかいめん)が光って見えることでこの名がついたと思われる。

[本統]……正しくは「本当」と書くが、賢治はあえて「本統」と書くことを好んだ。

[イサド]……賢治の造語。カニの子たちが行きたがる楽しい場所だと思われる。

[やまなし]……バラ科の落葉高木。ナシの実によく似た実がなる。

[金剛石]……ダイヤモンドのこと。

絵・川上和生

1959年、北海道生まれ。北海道デザイナー学院卒業。デザイン会社勤務を経て独立。雑誌、本の装丁、広告などで活躍中。絵本に『そだててあそぼう リンゴの絵本』(小池洋男/編 農文協)『つくってあそぼう 草木染の絵本』(山崎和樹/編 農文協)『山のごちそう どんぐりの木』(ゆのきようこ/文 理論社)などがある。
東京イラストレーターズ・ソサエティ会員。

やまなし

作／宮沢賢治　絵／川上和生
発行者／木村皓一　発行所／三起商行株式会社
〒581-8505 大阪府八尾市若林町1-76-2
電話 0120-645-605
編集／松田素子《編集協力／永山綾》デザイン／タカハシデザイン室
印刷・製本／丸山印刷株式会社
発行日／初版第1刷 2006年10月13日
　　　　第5刷 2022年9月28日

落丁本・乱丁本はお取り替えいたします。
40p 26cm×25cm　©2006 KAZUO KAWAKAMI
Printed in Japan　ISBN978-4-89588-114-2 C8793